中國書法精粹

歷代小楷精粹

明代卷

李明桓 編著

上海書畫出版社

目錄

明代卷

摹書至難必鈎勒而後填墨最鮮得形神

兩全者必唐人妙筆始爲無媿如此弓者是也外

籤乃趙文敏公所題則其實愛不言可知矣翰

林學士承旨金華宋濂謹題

洪武九年六月廿三日

宋　濂　跋《蘭亭序卷》

宋濂（一三一〇—一三八一），初名壽，字景濂，號潜溪，別
號龍門子、玄真遁叟等，金華浦江（今浙江浦江）人。與高啓、劉
基并稱爲『明初詩文三大家』，又與章溢、劉基、葉琛并稱爲『浙
東四先生』。其作品大部分被合刻爲《宋學士全集》。

此作爲紙本，書於洪武九年（一三七六），結體寬綽，字距行
距分布疏朗，清勁端雅。故宮博物院藏。

趙文敏公小像贊

趙文敏公以唐人青綠潑自寫小像僅寸許而
須眉活動風神蕭散儼然在脩竹清流之地望
之使人塵慮銷鑠不問可知爲文敏公也公題
其寫像時爲大德己亥則是年公定在吳興八
月以集賢直學士提舉江浙儒學時年四十有
七歲爰於至治辛酉今去公五十有五載而後
之人慕公者不霣天人列儼不可企及廉生

宋 濂 跋《趙孟頫自畫像圖頁》

此作爲絹本，布局規整，結字嚴謹，清秀俊雅，書風有趙孟
頫之筆意。故宮博物院藏。畫作縱二十三點九厘米，橫二十二點
九厘米。

之贊曰

珠玉之容錦繡之胸烏巾鶴氅雲屨霜節或容
與於漚波水竹之際裁翦翱翔於玉堂金馬之中
人所知者以其文章之妙翰墨之工未盡知者
其人襟度之不可及學問之不可窮此所謂松雪
翁也洪武八年乙卯三月初吉翰林侍講學
士中順大夫知宗制誥同脩

國史兼　太子
贊善大夫金華宋濂謹贊

晉人畫世不多見況烜燎如席頭者耶觀其樹

石奇古人物秀麗實開六法之祖譜稱天材獨

步妙造精微雖葡衛曹張未旦方駕洵不虛

也永樂十五年脩禊日雲間沈度謹識

沈 度 跋《洛神賦圖卷》

沈度（一三五七—一四三四），字民則，號自樂。華亭（今上海松江）人。沈粲之兄，曾任翰林侍講學士。工篆、隸、楷、行、八分書，其小楷書法最重於世，科舉之士多法之，因而形成所謂『館閣體』。

此作爲紙本，筆畫工穩，斂藏含蓄是其所長，但結構嚴謹而稍乏氣度。故宮博物院藏。畫作縱二十七點一厘米，橫五百七十二點八厘米。

四

昔人評畫謂人物近不及古周文矩深得景元遺

法此圖尤屬高古神妙豈後人所能夢見乎宣和

秘府鑒藏精確得其標題更呈爲重拱璧易與

易也頤庵其寶之　宣德辛亥冬季雲間沈度書

沈　度　跋《重屏會棋圖卷》

此作爲紙本，分布和諧，結體自然，字體整齊平穩而均勻有

度。故宮博物院藏。畫作縱四十點三厘米，橫七十點五厘米。

般若波羅蜜多心經

觀自在菩薩行深般若波羅
蜜多時照見五蘊皆空度一
切苦厄舍利子色不異空空
不異色色即是空空即是色
受想行識亦復如是舍利子
是諸法空相不生不滅不垢
不淨不增不減是故空中無
色無受想行識無眼耳鼻舌
身意無色聲香味觸法無眼
界乃至無意識界無無明亦
無無明盡乃至無老死亦無
老死盡無苦集滅道無智亦
無得以無所得故菩提薩埵
依般若波羅蜜多故心無罣

沈　度　跋《維摩演教圖卷》

此作爲紙本，結字勻停，行列齊
整，形貌淳和，態度端雅。但因以工穩
取勝，稍顯情思平庸，意趣淺明。故宮
博物院藏。畫作縱三十四點六厘米，橫
二百零七點五厘米。

佛依般若波羅蜜多故得阿
耨多羅三藐三菩提故知般
若波羅蜜多是大神咒是大
明咒是無上咒是無等等咒
能除一切苦真實不虛故說
般若波羅蜜多咒即說咒曰
揭帝揭帝波羅揭帝波羅
僧揭帝菩提薩婆訶

永樂丙戌歲予客燕臺真如
寺老僧元覺出示李龍眠演
教圖真蹟隨索予書心經附
後自愧玉石難並固辭再三
老僧索之甚篤勉強淨手謹
書一通是夕上元日也
　　　　雲間沈度

都察院右副都御史毛公妻前封孺
人韓氏墓誌銘

資善大夫南
京禮部尚書
詔許前戶部
理有疾調
左

侍郎
右副都察院
中都御史院
總督漕運無錫邵寶撰
隸順漕大夫
府蘇州前府知南
直

祝允明　毛珵妻韓夫人墓誌銘

祝允明（一四六〇—一五二七），字希哲，號枝山，因右手有六指，自號『枝指生』，又署枝山老樵、枝指山人等，長洲（今江蘇蘇州）人。能詩文，工書法，狂草尤受世人贊譽。著有《前聞記》《九朝野記》《祝子罪言》等。

此墓誌爲紙本，書於明成化二十三年（一四八七），書風平正古樸，字裏行間參差錯落，行筆結字不溫不火，於字之形態之外，更求神韻奇趣。故宮博物院藏。

八

京
郎
承
應
通

吏部

中天水胡纘宗篆

直

郎

天

府

判郡人祝允明書

都察院右副都御史礦菴毛公妻韓
氏先以公初考給事中例受封孺人
公應中外五遷至今官貴從階升俱
以年格未及受
誥故猶稱孺人重
命也公致政之四年乃以疾卒將葬

其子錫朋以公命介其姊之夫太學
生秦銳奉京兆祝君希哲狀來徵銘
寶久辱公知公之外孫秦汝吾季女
埔也公屬我我其能不諾諸按狀
孺人姓韓氏世為吳人父曰瑄母王
氏孺人生有淑質公考贈給事中桂

軒府君知其賢也為公聘焉而來
歸事府君暨何太孺人婦道飭備期
年舅沒獨奉姑者十年時公游邑
庠志遠功勤孺人曰綜生業外裁製
廑牘皆必手出一不以關白曰無擾
公學公得窮研經史博討世用以學

衒鳴扵江東孺人有與焉既而公起
進士列給諫廳兩京諸科絫藩山
東𥪢從居守惟時之宜供饋罔
缺日母橈公守公佽熊取咸惟公之
共讓言惠政播敷四方迨長太僕佐
都臺比謝事里居朝使及郡邑長吏

起居問政者門羣恒滿欵餽稠疊
孺人任之曰無侵公頤孺人內德備
備而遽下一節尢度越可稱述初得
子不育繼頗遲寂陳氏沈氏在貳室
孺人諧婉臨聚如母愛女嘉善而訓
違如女御傅姻黨談之公在京邸

鄰有某曹郎李之婦朱子而悍郎納
妾輒斥去一日造孺人言及焉孺人
笑徐謂之曰若不子而更絕它人乎
李氏祀非若殄之而誰殄之若穫罪
於天大矣及今改圖幸有子是李
祀既絕而復延也且得庶而惠養之

長當倍孝於若夫子更益敬愛舍禍
就福其機在斯不早決擇悔將昌追
李婦默然去他日孺人過李見粲者
待驚問之則曰此間夫人教而勉
為之者也微夫人言妾幾誤矣起謝
致詞甚情而慚未幾果得子以弗殄

祀歸功孺人語諸人不巳於是孺人
子錫剙生甚穎秀孺人愛而能訓時
雖巳貴富服食每抑就朴儉曰兒
生順境恐啓侈心以損其福也錫朋
學成而未利於科孺人曰命也誰能
違之若幸而早達乃君子所謂不幸

也及得二季教愛均於錫朋人不知
非母弟者乃若理財尤有殊能居
積生殖往往授成紀綱僕無失策者
家以故豐而性憙施予合古積散之
義凶歲煮粥哺莩給槥掩骼多至不
可紀若婚不能室葬不能藏脩梁治

出師表　諸葛孔明

先帝創業未半而中道崩殂今天下三分益州疲敝
此誠危急存亡之秋也然侍衛之臣不懈於內忠志
之士忘身於外者蓋追先帝之殊遇欲報之於陛下
也誠宜開張聖聽以光先帝遺德恢弘志士之氣不
宜妄自菲薄引喻失義以塞忠諫之路也宮中府中俱為
一體陟罰臧否不宜異同若有作奸犯科及為忠善者宜
付有司論其刑賞以昭陛下平明之治不宜偏私使內外異
法也侍中侍郎郭攸之費褘董允等此皆良實志慮
忠純是以先帝簡拔以遺陛下愚以為宮中之事無

祝允明　出師表

此作爲彩箋本，文字點畫豐腴，結體寬綽，天真古雅，耐人尋味。日本東京國立博物館藏。縱二十二厘米，橫一百零二點五厘米。

千字文

天地玄黄宇宙洪荒日月盈昃辰
宿列張寒来暑往秋收冬藏閏餘
成歲律吕調陽雲騰致雨露結為
霜金生麗水玉出崑岡劍號巨闕
珠稱夜光果珎李柰菜重芥薑
海醎河淡鱗潜羽翔龍師火帝鳥
官人皇始制文字乃服衣裳推位

祝允明　千字文

此作爲紙本，爲祝氏二十八歲所書，是
其傳世早期墨迹之一，也是其傳世作品中不可
多得的小楷作品，書風古拙瀟散、結體皆成扁
形，字字潤澤憨厚。帖後有文徵明、王穀祥、
周天球等題跋。故宫博物院藏。小楷書四篇，
凡一百十三行，計一千六百三十七字。

讓國有虞陶唐弔民伐罪周發殷
湯坐朝問道垂拱平章愛育黎首
臣伏戎羌遐邇壹體率賓歸
王鳴鳳在樹白駒食場化被草木
賴及萬方蓋此身髮四大五常恭
惟鞠養豈敢毀傷女慕貞潔男效
才良知過必改得能莫忘罔談彼短
靡恃己長信使可覆器欲難量墨

悲絲染詩讚羔羊景行維賢剋
念作聖德建名立形端表正空谷
傳聲虛堂習聽禍因惡積福緣
善慶尺璧非寶寸陰是競資父
事君曰嚴與敬孝當竭力忠則
盡命臨深履薄夙興溫凊似蘭
斯馨如松之盛川流不息淵澄取
暎容止若思言辭安定篤初誠美

慎終宜令榮業所基籍甚無竟

學優登仕攝職從政存以甘棠去

而益詠樂殊貴賤禮別尊卑上

和下睦夫唱婦隨外受傅訓入奉

母儀諸姑伯叔猶子比兒孔懷兄

弟同氣連枝交友投分切磨箴規

仁慈隱惻造次弗離節義廉退顛

沛匪虧性靜情逸心動神疲守真

志滿逐物意移堅持雅操好爵自

縻都邑華夏東西二京背邙面

洛浮渭據涇宮殿盤鬱樓觀飛

驚圖寫禽獸畫綵仙靈丙舍傍

啟甲帳對楹肆筵設席鼓瑟吹

笙陞階納陛弁轉疑星右通廣內

左達承明既集墳典亦聚群英杜

稾鍾隸漆書壁經府羅將相路俠

椹卿戶封八縣家給千兵高冠陪
輦驅轂振纓世祿侈富車駕肥
輕策功茂實勒碑刻銘磻溪伊尹
佐時阿衡奄宅曲阜微旦孰營
桓公匡合濟弱扶傾綺迴漢惠說
感武丁俊乂密勿多士寔寧晉楚
更霸趙魏困橫假途滅虢踐土會
盟何遵約法韓弊煩刑起翦頗牧

用軍最精宣威沙漠馳譽丹青

九州禹跡百郡秦并嶽宗恒岱

禪主云亭雁門紫塞雞田赤城

昆池碣石鉅野洞庭曠遠緜邈巖

岫杳冥治本于農務茲稼穡俶載

南畝我藝黍稷稅熟貢新勸賞黜

陟孟軻敦素史魚秉直庶幾中

庸勞謙謹勅聆音察理鑑貌辨

遙欣奏累遣慼謝歡招渠荷的
歷園莽抽條枇杷晚翠梧桐蚤
凋陳根委翳落葉飄颻遊鵾獨
運凌摩絳霄耽讀翫市寓目囊
色貽厥嘉猷勉其祗植省躬譏
誡寵增抗極殆辱近恥林睪幸
即兩疏見機解組誰逼索居閑
處沉默寂寥求古尋論散慮逍

箱易輶攸畏屬耳垣牆具膳餐
飯適口充腸飽飫烹宰飢厭糟
糠親戚故舊老少異粮妾御績紡
侍巾帷房紈扇員潔銀燭煒煌晝
眠夕寐藍筍象床絃歌酒讌接
杯舉觴矯手頓足悅豫且康嫡後
嗣續祭祀蒸嘗稽顙再拜悚懼
恐惶牋牒簡要顧答審詳骸垢想

浴執熱願涼驢騾犢特駭躍超

驤誅斬賊盜捕獲叛亡布射僚

丸嵇琴阮嘯恬筆倫紙鈞巧任釣

釋紛利俗並皆佳妙毛施淑姿工

顰妍笑年矢每催羲暉朗曜璇

璣懸斡晦魄環照指薪修祜永

綏吉劭矩步引領俯仰廊廟束帶

矜莊徘徊瞻眺孤陋寡聞愚蒙等誚

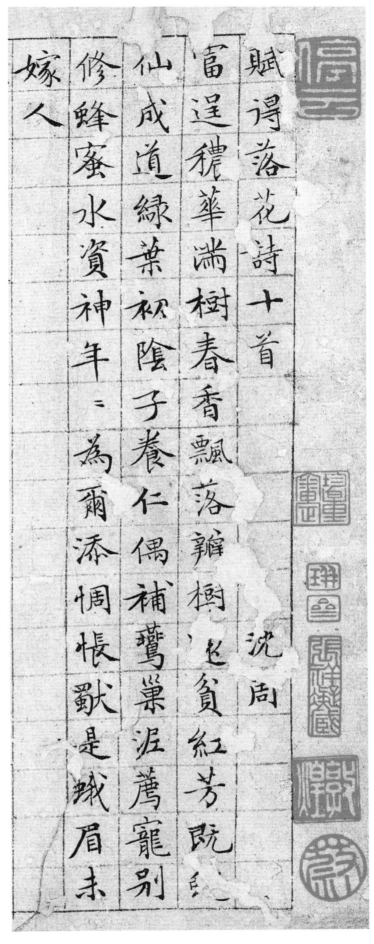

富逞穠華滿樹春香飄落瓣逐流貧紅芳

仙成道綠葉初陰子養仁偶補鶯巢泥薦寵別

修蜂蜜水資神年三爲爾添惆悵獸是蛾眉未

嫁人

賦得落花詩十首　沈周

文徵明　落花詩帖

文徵明（一四七〇—一五五九），原名璧，字徵明，四十二歲起以字行，更字徵仲，因先世衡山人，故號衡山居士，世稱『文衡山』，長洲（今江蘇蘇州）人。曾官翰林院待詔，與祝允明、唐寅、徐禎卿并稱『吳中四才子』，與沈周、唐寅、仇英合稱『吳門四家』。

此作爲紙本皆書於界格内，用筆乾净爽利，字形大小不一、錯落有致，是文氏小楷中精品之作。香港虚白齋藏。

飄飄蕩蕩邈悠悠樹底追尋到封頭趙武泥塗

之脣雨秦宮脂粉惜隨流癢情慫酒粘紅袖惹

意穿簾泊玉鉤欲拾殘芳搗為藥傷春難療個

一中愁

是誰揉碎錦雲堆著地難扶氣力頹懊惱夜生

聽雨枕浮沉朝入逕春杯梢偏小剩鴛還掠風

背羞池鵝又催鱉眼興二供一笑竟因何落竟

何開

玉勒銀罌已倦遊東落西落使人愁急攪春去

先辭樹嬾被風扶強上樓魚沫匆恩殘粉在蛛

絲牽愛小紅苗色香久在沉迷界懺悔誰能情

此丘

昨日繁華煥眼新今朝瞥眼又成塵深闌羊戶

無來容湯藉周亭有醉人露涕煙漬傷故物蝸

涎蟻迊甲殘春門壚蹊逐俱零落丞相知時卻

不噴

十二街頭散冶遊滿街紅紫亂春愁知時去 三

苗難得悟色空念罷休朝掃尚嫌奴作踐晚

歸還有馬堪憂何人早起憐惜孤負新秧倚

翠樓

夕易無那小橋西春事闌珊意欲迷錦里門前

溪好浣黃陵廟裏鳥還啼林追螺甲教香史煎

帶牛酥囑膳嬔萬寶千鈿真可惜歸來正欲瑞

筐攜

桃蹊李径綠成叢春事飄零付落紅不恨佳人

難再得緣知色相本來空舞遲意態飛燕燕

榻情懷曩曩風蝶使蜂媒都懶慢一番無味夕

陽中

開喜穠纖落更幽樹頭何用賸溪頭有時細數

坐來久盡日貪看忘却愁惹艸縈沙風舟傷

春帳別水悠悠不堪舊病仍中酒踈雨濃烟鎖

画樓

風晨殘枝已不任那堪萬點更愁人清溪浣恨

難成錦紅雨塵香併作塵明月黃昏何處怨游

然白日靜中春急取辦須東闌醉倒地猶堪難

綺茵

飛如有戀隨無聲曲砌斜臺看得盈細草栖垂

朱點染晴絲擱片玉輕明江風飄泊明妃淚綠

葉差池杜牧情賴是主人能愛惜不曾緣客掃

菜荊

陣陣紛飛看不真雲時芳樹減精神黃金莫鑄

長生蒂紅淚空啼短命春艸上竒存流寓跡陌

頭終化冶遊塵大家准備明年酒漸媿重看是

老人

擾擾紛紛谩橫那堪薄薄更輕輕沾泥蓼花

無狂相曲物坡翁有過名送可送春長壽寺飛

来飛去汾陽城莫將風雨埋寃殺造化從来要

忽盈

作雨絲䁔落處晴飄紅泊熬莫耶生美人天遠

無家別逐客春深盡唤行去是何因趂忙蜨問

不明

難為說假啼驚悶思遺撥容酣枕短夢茫々又

春歸莫怪嬾開門及至開門綠滿園漁楫再尋

非舊路酒家難問是空邨悲歌夜帳虞兮淚醉

舞烟江白也魂委地于今卻惆悵早無人立獻

風旛

千林紅腿已如擘一片初飛漸漸添梨雪汩階

人病酒絮風樸面姜窺簾併傷鳥逑餘芳畫汎

處儔爭晚浪恬可柔去年生滅相今年公案又

重拈

昨日寺聞叫子規又看青子綠陰時秋娘勸早

今方信杜牧来尋已較遲脫當不歸魂舟滅

枝空有淚坐淹甾墻角媽黃甚纍矜芳菲罪

阿誰

之所至觸物而成盖莫知其所以始而亦莫得
究其所以終又何庸心哉惟其無所
庸心是以不覺其言之出而乎也至於區々陋
芳之語既屬附麗其傳與否寧視先生壁固知
非先生之儗述亦安得以陋芳自外也是歲八
月之吉衡山文壁徵明甫記

歲終粗畢兒女子姻事與得
長者辱臨以增光寵而詩姝佳期適爾相值

徵明纖上

文徵明　致吳愈尺牘

此作爲紙本，又名《致吳參政札册》，爲文徵明寫給其外舅父吳愈的函札，書風圓勁遒媚，豐潤穩健。結字工穩妥當，多見秀逸之氣。故宮博物院藏。書心縱二十三厘米。

遂不敢靈屈碩蒙

專人遠來賜以厚禮情意稠疊登領之餘獨

有感荷而已昨過尹山會癸沈氏親接

繩齋都憲備道

尊意所附書物即已遞達渠自具謝也孝帛

一端昨付阿宗寄上計已

檢入吳春田率此敘復別當申

謝不備　　瞬月晉日小壻文徵明頓首再拜上覆

外舅大人先生尊文執事

向吳定田曾附

復數字就考^誥察之信計徹

省覽續得邸報見孔昭之名大是駭異何

其得禍之奇邪但二報作碩瓚一報又明開

馬湖知府未可的據弦因周承德家人歸

便敢輒附

聞改調之信亡到兹用朱筆宵註乞

詳之石田近為府公請入城當有數日盤

昨相見再四託辟破意併告

　　　胃苗日婿辟頓首上

外舅大人先生侍次

四舅病苦數年不意遂爾不起得
報不勝惋悵伏惟
至情所鍾必大傷盡然此自其命數所遭有非人
力所能強者吾
文高明了達必能
尊生自廣汲、實憂非
高年所宜恐之無益也　徵明適小冗未能走
慰先令兒子詣

前申意出月初間却得躬造
几筵也吳嗣盛之母已扵初六日出殯 徵明向聞
尊命輙為代送賻銀叁錢渠家所送孝帛謹就
附上薛憲副先生此月初二日下世併此附
聞不宣
　　小楷文　徵明頓首狀上

自王英去後復兩記承差寄書計並上徹

尊覽比沙春和伏惟

台履萬福荊妻思戀之深每形夢寐惟

長者字愛之情不殊此也　譬比來所苦多疾

安平之日曾不能洽月百事廢置今秋應試

就體力占之恐又是靈名石故事耳柰阿此月

二十八日寅時生一男子ヽ母記

花俱安雖窮人多累忘之以慰目前失女之悲

恐
長者欲知輙此附報舍親柳勉子誠來中
州買賣索書進
謁敢以瀆
聞柳為上舍子學之兄相見之次乞
賜青目餘惟
遠道千万自愛不備
三月晦日子靖 璧頓首再拜上

自家井田時領得承差所寄書及今又復

踰月更不得

趄居之詳即日伏惟

履茲新夏台候萬福為慰壁此有小疾

藉

遠茈已獲平善新生子名穀生已將彌月

頗六健乳諸子女六皆無事茲因友人有

學生王軾乃叔王彥昭賀遷河南索書

謁敢此附承

動靜餘竢他便不一、

外舅大彞先生文丈執事

彥昭恭承之際空

叀青目

四月廿一日堉壁頓首再拜

壁再言

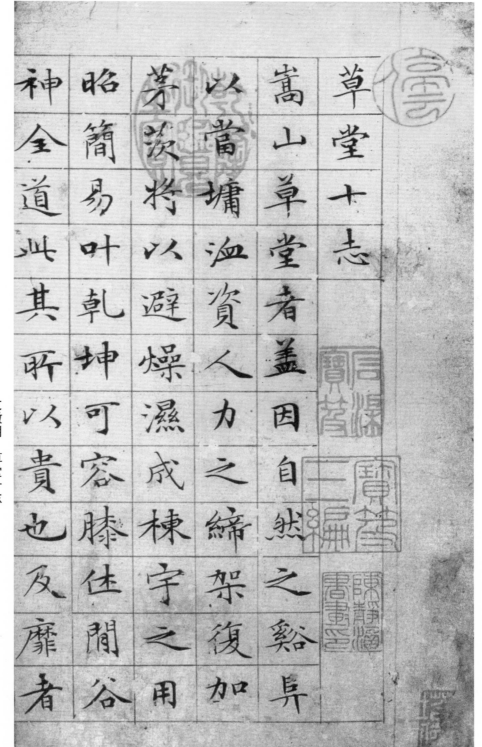

文徵明　草堂十志

此作爲紙本。鈐有乾隆、嘉慶、宣統內府鑒藏印。字迹清秀、婀娜多姿，章法布之界欄，楷法精絕、遒麗。是文徵明傳世精品，極爲珍貴。故宮博物院藏。每頁縱二十三點二厘米，橫二十八點四厘米。

居之則妄為剪飾失天理矣歌

曰山為宅草為堂芝室兮藥

房羅薜蕪拍薜荔釜辟兮蘭砌

麓蕪薜荔成草堂中有人兮信

宜常讀金書飲玉液童顏幽操

長不易

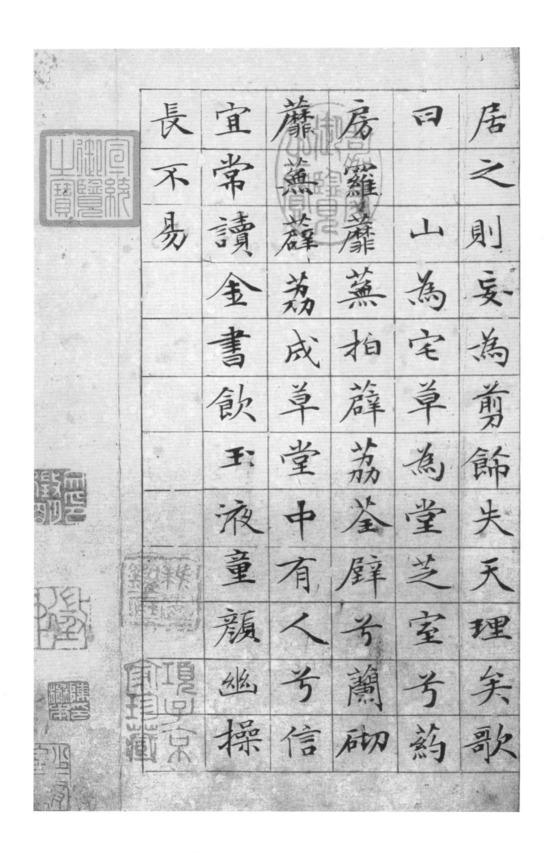

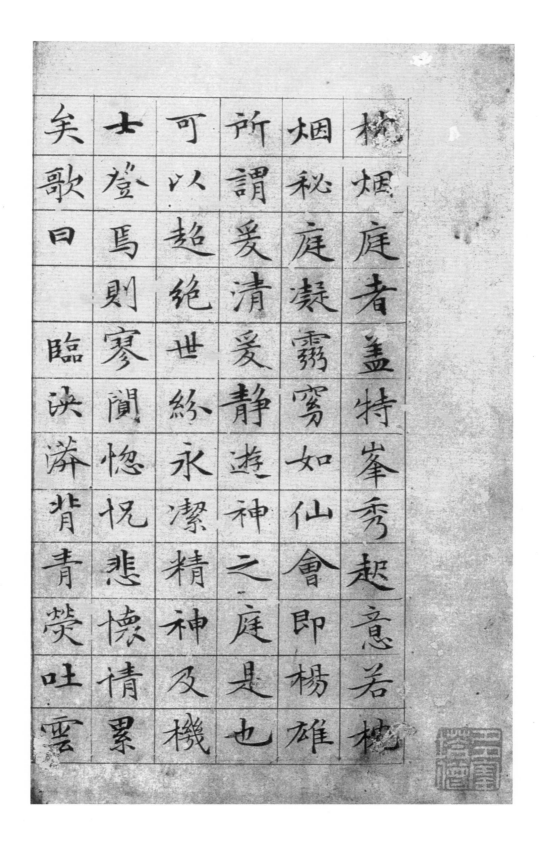

枏烟庭者盖特峯秀起意若枏
烟秘庭嶷霧窈如仙會即枏楊雄
所謂爰清爰静遊神之庭是也
可以超絕世紛永潔精神及機
士登馬則寥闃惚恍悲懷情累
矣歌曰臨決游背青熒吐雲

烟兮合窈冥悦歘翁兮沓幽靄

意縹緲兮羣仙會窈冥仙會枕

烟庭涑魂形凝視聽聞夫至誠

芯感兮祈此巓舒顗氣養丹田

終彷彿子覩羣仙

羃翠庭者盖峰巘積陰林蘿沓
翠其上縣羃其下深湛可昌王
神可以冥道矣及喧者遊之則
酣諧永日泂其清而薄其厚矣
歌曰青厓陰丹砌曲重幽豐
邃隱淪蹕草樹縣密翠蒙籠當

架館在其中臥風霄坐霞旦麓
麓蒙籠依檻館粵有客芳時憇
止樵蘇不爨清談而已永歲終
朝常若此

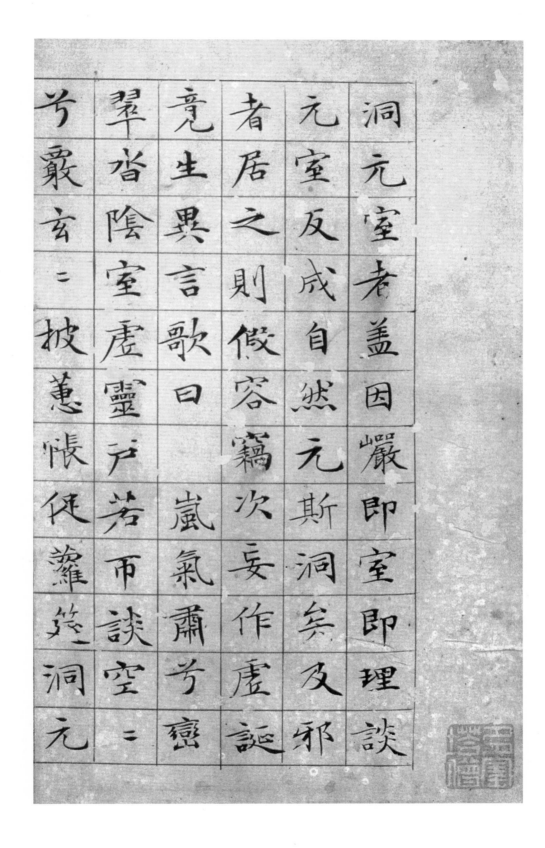

洞元室者盖因巖即室即理談
元室反成自然元斯洞矣反邪
者居之則傚容竊次妄作虛誕
竟生興言歌曰嵐氣蕭兮窻
翠沓陰室虛靈戶若市談空兮
兮靄玄兮披蕙帳促蘿筵洞元

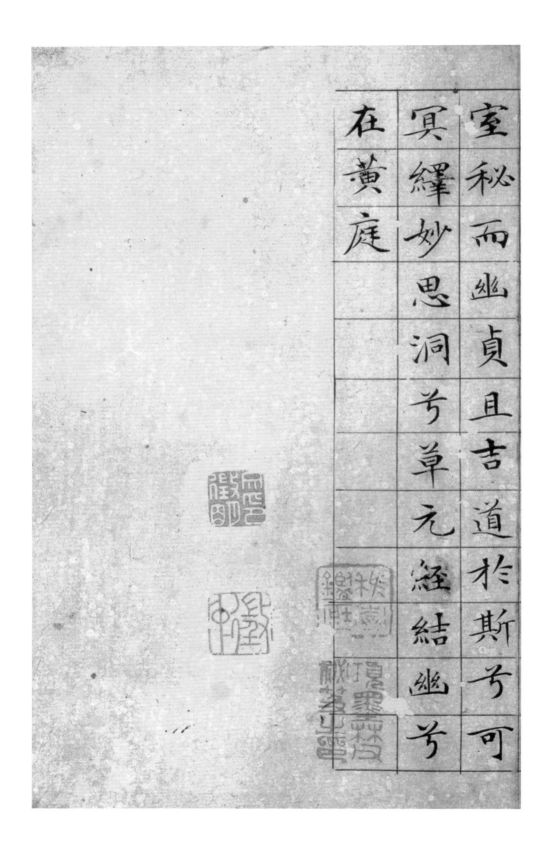

室秘而幽貞且吉道於斯兮可
冥繹妙思洞兮草元經結幽兮
在黃庭

歸去來兮辭

歸去來兮田園將蕪胡不歸既自以心為形役
奚惆悵而獨悲悟已往之不諫知來者之可追實
迷途其未遠覺今是而昨非舟搖搖以輕颺風飄飄
而吹衣問征夫以前路恨晨光之熹微乃瞻衡宇載
欣載奔僮僕歡迎稚子候門三逕就荒松菊猶存攜
幼入室有酒盈樽引壺觴以自酌眄庭柯以怡顏倚南
窗以寄傲審容膝之易安園日涉以成趣門雖設而長
關策扶老以流憩時矯首而遐觀雲無心以出岫鳥倦
飛而知還景翳翳以將入撫孤松而盤桓歸去來兮且
息交以絕遊世與我而相遺復駕言兮焉求悅親戚
之情話樂琴書以消憂農人告余以春及將有事於
西疇或命巾車或棹孤舟既窈窕以尋壑亦崎嶇而
經丘木欣欣以向榮泉涓涓而始流善萬物之得時
感吾生之行休已矣乎寓形宇內復幾時曷不委心任去
留胡為乎遑遑欲何之富貴非吾願帝鄉不可期懷
良辰以孤往或植杖而耘耔登東皋以舒嘯臨清流而
賦詩聊乘化以歸盡樂夫天命復奚疑

辛亥九月十一日橫塘舟中書　徵明　時年八十又二

文徵明　歸去來兮辭

此作爲紙本，文徵明八十二歲時書。
此頁與趙孟頫、鄧文原等人的作品同入《元
明人書冊》中。清代大收藏家安岐曾收藏，
并將之著錄於《墨緣匯觀》法書卷下。書法
溫潤秀勁，法度謹嚴，於穩健之中見儒雅
之氣。故宮博物院藏。縱十三點七厘米，橫
十六點一厘米。

尚書宣示孫權所求詔令所報所以博示遝于
卿佐必異良方出於阿是芟蓩之言可擇郎廟
況縣始以蹤賤得爲前恩橫所斯睨公私見異
愛同骨肉殊遇厚寵以至令日再世崇名同國
休感敢不自量竊致愚慮仍日達晨坐以待旦
退思鄙淺聖意所棄則又割意不敢獻聞深念
天下令爲已平權之委質外震神武度其拳々無

王寵 臨《晉唐小楷》

王寵（一四九四—一五三三），字履仁、履吉，號雅宜山人，吳縣（今屬江蘇蘇州）人。爲邑諸生，貢入太學。王寵博學多才，工篆刻，善山水、花鳥。他的詩文在當時聲譽很高，尤以書法名噪一時，善小楷，行草尤爲精妙。著有《雅宜山人集》。傳世書迹有《詩冊》《雜詩卷》《千字文》《古詩十九首》《李白古風詩卷》等。

此作爲紙本。臨前人小楷，書風豐腴飽滿，渾厚圓融，簡遠空疏形神兼得，又有自家風貌。

實懷不自信之心亦宜待之以信而當護其未自
信也其所求者不可不許亦之之而反不必可與求
之而不許勢必自絕許而不與其曲在巳里語曰
何以罰與以奪何以怨許不與思省所示報權踪
曲折淂宜神聖之慮非今臣下所能有增益者
與父若奉事先帝事有戲者有似於此粗表二
事以為今音事勢尚當有所依違顧君思省若
以在所應可不湏復負節度唯君恐不可采故不

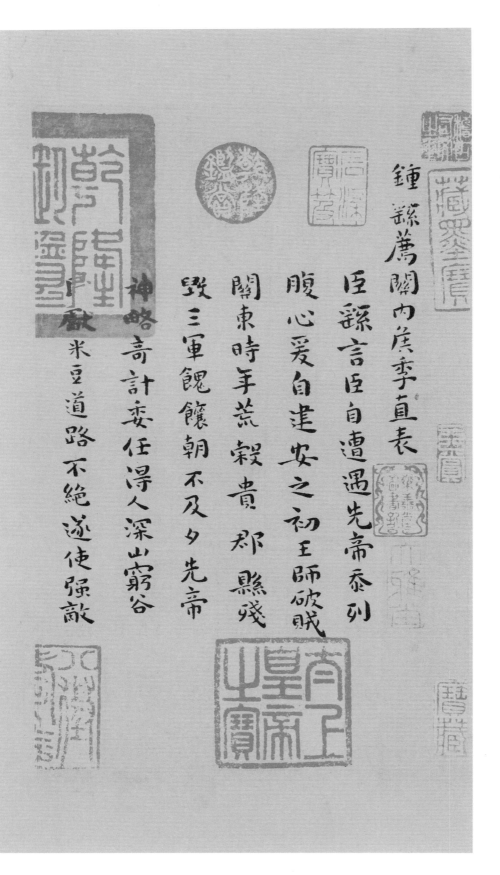

鍾繇薦關內侯季直表

臣繇言臣自遭遇先帝忝列

腹心愛自建安之初王師破賊

關東時年荒穀貴郡縣殘

毀三軍饋饟朝不及夕先帝

神略

奇計委任得人深山窮谷

米豆道路不絕遂使強敵

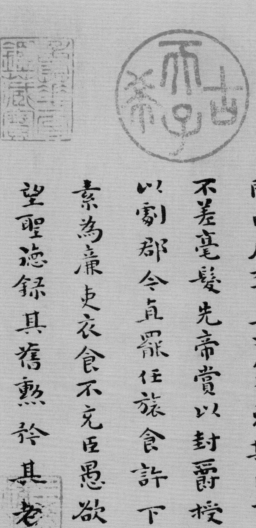

望聖德錄其舊勳於其老

素為廉吏衣食不充臣愚欲

以劃郡令貞罪任旅食許下

不差毫髮先帝賞以封爵授

關內廣季直之策冠期戎事

清蕤聚當時實用故山陽太守

我眾作氣旬月之間廓

繇白昨疏還示知憂虞復深遂積疾苦何

迺爾耶蓋張樂於洞庭之野鳥值而高翔

魚聞而深潛豈然聲之響雲英之奏非耶

此所愛有殊所樂迺異君能審已而恕物則

常無所結滯矣鍾繇白

自拜表

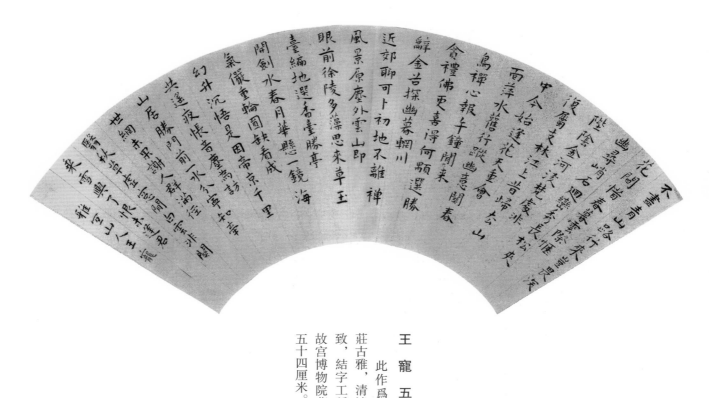

王　寵　五言詩

此作爲紙本扇面，書風端
莊古雅，清淡脫俗，用筆穩健精
致，結字工穩，氣局開闊。臺北
故宮博物院院藏。縱十九厘米，橫
五十四厘米。

千字文

勅員外散騎侍郎周興嗣次韻

天地玄黄宇宙洪荒日月盈昃辰宿列張寒来暑往秋收
冬藏閏餘成歲律呂調陽雲騰致雨露結為霜金生麗水
玉出崑岡劍號巨闕珠稱夜光果珍李柰菜重芥薑海鹹
河淡鱗潛羽翔龍師火帝鳥官人皇始制文字乃服衣裳
推位讓國有虞陶唐弔民伐罪周發殷湯坐朝問道垂拱

王　寵　小楷千字文

此作爲烏絲格白棉紙本，小楷書千字文，款署「嘉靖丁亥四月既望，雅宜
山人王寵書於石湖草堂」。署款外凡四十八行，除文首二行書題外，行二十二字
（其中末行十字），總計一千零三十五字。後有王澍行書尾跋。該書簡遠空靈，
瀟散野逸，結字工穩，秀潤平和。每頁縱二十四點五厘米，橫六十六厘米。

戔牒簡要頎畣審詳骸垢想浴執熱頎涼鑪騾犢特駛躍

超驤誅斬賊盜捕獲叛亡布躲遼凡稛槳阮嘯恬筆倫帝

鈞巧任鈞釋紛利俗並皆佳劯毛施淋姿工顰妍笑年矢

每催曦暉朗耀璇璣懸斡晦魄環照指薪脩祐永綏吉劭

矩步引領俯仰廊廟束帶矜莊裵徊瞻眺孤陋寡聞愚蒙

等誚謂語助者焉哉乎也

一嘉靖丁亥四月旣望雅宜山人王寵書于石湖草堂

居庸碣石控胡門玉几由來北極尊閣道

逶迤經海低天河隥見岷崙斗間遙

識三階列日下從知九軌奔奠詄卜郊非

浪事萬季圭璧保文孫

其二

泰陵松柏五雲高再見姬康握赤刀南

斗龍文占王氣中原馳道擁旌旄委裘

不亂貽謨遠磐石相維締構牢詛治名

王寵 辛巳書事詩七首

此帖紙本，作於嘉靖甲申（一五二四）五月二十三日，字勢開闊正大，書風端莊古雅，趣味尤高。臺北故宮博物院藏。前幅縱二十六厘米，橫三十四點五厘米，後幅縱二十五點八厘米，橫三十五點八厘米。

臣天慇在元功應數寵蕭曹

其三

龜食庚三夏啟光　龍頷日角映扶桑九

朝琬琰陳東序萬國山河履職方總道

翔麟傳寶籙即看天馬度銀漢軒虞落三

洪鈞轉樞首滄溟望八荒

其四

漢水東流夢澤開雲蒸龍變劃爭迴

襄城七里翔空下少室三花拂駕來河伯

寶圖森地軸上公玉冊自中台千秋萬歲

應思沛帳飲歌風㩁築臺

明光甲仗下金雞中使星軺降紫泥三殿

絲綸璽象麗九霄日月覆盆倅雲扶寶

鶡黃風穆天遠璣衡舜敔齋更喜求賢

溫語切龍光長指釣璜貂

其六

內侍傳宣摁插貂帚蕡絲絡遹乘軺爾

書內食終無賴天下軍輸半已凋羽雪炎

絲綸墨象麗九霄日月覆盆倡雲扶寶

鼎黃風穆天遠璣衡舜政齋更喜求賢

溫語切龍光長指釣璜貂

其六

內侍傳宣摁插貂席貢絲絡遞乘輶尔

曹內食終無賴天下軍輸半已凋朔雪炎

風歸㷄極銅駝金馬蠻青霄萬季歷

服超三五努力夔龍翊帝堯

其七

曉仗彤雲拂羽旗大行重引漢官儀然

衣簪筆鈎陳肅白席談經刻漏運即

喜春王傳正朔似聞天樂奏咸池南星錯落

江沱遠北斗瞻依蘀食私

嘉靖甲申五月廿三日雨中坐

辛夷館風竹蕭踈竝無雜客

与

劉復孺晤語因錄舊作請政

王寵履吉書

上帝兩帶垂長江黃河流崑崙觸天漏下貯
海一杯震澤興洞庭滙作東南滙風雲出千
變日月浴雙輈泓溥寫秋星蕭瑟競素
湫木落清淺出石壓瓊琤抽其細沫貫珠
盤礡初巳動馮夷慈天一膒間吐派九筆底收
生綃十二幅幅幅窮雕鏤憶昔進御時陛陞窈
神龍邃兮大同殿濤聲撼林頭六宮攝其
黿所以不欲甶楊妹即大家女史司校讐朱填

王世貞　跋《馬遠水圖卷》

王世貞（一五二六—一五九〇），
字元美，號鳳洲，又號弇州山人。嘉靖
二十六年進士，官至南京刑部尚書。
好爲古詩文，與李攀龍同爲「後七子」
首領。文學方面主張復古模擬，影響巨
大。著有《弇州山人四部稿》《弇山堂
別集》《嘉靖以來首輔傳》《觚不觚
錄》等。

此作爲紙本，閑雅秀麗，骨力內
含。氣勢貫通，渾然一體，有着深厚的
傳統功力。故宮博物院藏。畫作共十二
段，每段縱二十六點八厘米，橫第一
段二十點七厘米，第二段至第十二段
四十一點六厘米。

六玉勤墨宛四銀鈎錦縹賜兩府青箱潤千

秋晴窗下開閱如練沾衣裸恍作銀漢瓶浸

我白玉樓當其蟉怒筆楮表騰蛟虬及乎

汩舒徐遲頭延鷥鷗動則閑智樂淵然興

心謀老思鑑湖曲興畫剡溪舟左壁乗氏

經右圖供臥游卿能學神禹胼胝眠終荒

丘

隆慶庚午春日吳郡王世貞咏氏圖浄

二十五韻三百五十字

朱太保絕重此卷以古錦爲褾羊脂玉爲籤

兩魚瞻青爲軸宋刻絲龍袞爲引首延吳人

馮翰裝池太保已後諸古物多散失余涖官京

師客有持此來售者遂粥裝購得之未幾江陵

張相盡收朱氏物索此卷甚急客有爲余危者

張相畫必米氏物李此卷甚家不墮今者

余以尤物賈罪殊自愧米顛之癖碩業已有二持

贈賣人士節耶係有死不骯遂持歸不數載江

陵相敗法書名畫聞多付祝融而此卷幸保全

余所乃知物之成毀故自有數也宗名相流觝披

技藝已盡余无跂中乃太保江陵復抱桑滄之感

而余六笑羅其墮雾乃為紀顛末示儆懼今吾子

孫毋復蹈而翁轍也吳郡王世懋敬美甫識

孝經定本

黃道周謹書

開宗明義章第一

仲尼居曾子侍

子曰先王有至德要道以順天下民用和睦上

黃道周　孝經

　　黃道周（一五八五—一六四六），字幼玄（或幼平），又字螭若、螭平，號石齋，福建漳浦銅山（今屬漳州市）人。明天啓二年（一六二二）進士，官至禮部尚書，明亡後抗清，被俘殉國，謚忠烈。

　　此作爲紙本，作於明崇禎十三年（一六四〇）春，爲黃道周晚年之作，取法鍾繇，具有古厚奇崛風韵，筆法簡直，行筆方硬整飭，結字多有奇趣。正文二十一面，款跋兩面，每面縱二十三點四厘米，横十二點七厘米。

下無怨汝知之虖

曾子辟席曰參不敏何足以知之

子曰夫孝德之本也教之所繇生也復坐吾語

汝身體髮膚受之父母不敢毀傷孝之始也

立身行道揚名于後世以顯父母孝之終也

夫孝始于事親中于事君終于立身

大雅云無念爾祖聿脩厥德

天子章第二

子曰愛親者不敢惡於人敬親者不敢慢於

人愛敬盡於事親而德教加於百姓刑于四海

蓋天子之孝也

甫刑云一人有慶兆民賴之

諸侯章第三

在上不驕高而不危制節謹慶滿而不溢高而

不危所以長守貴也滿而不溢所以長守富也

士章第五

資於事父以事母而愛同資於事父以事君而
敬同故母取其愛而君取其敬兼之者父也
故以孝事君則忠以敬事長則順忠順不失以
事其上然後能保其祿位而守其祭祀盖士

之孝也

詩云夙興夜寐無忝爾所生

庶人章第六

用天之道分地之利謹身節用以養父母此

庶人之孝也

又何以加於孝虖

故親生之膝下以養父母曰嚴聖人因嚴以教

敬因親以教愛聖人之教不肅而成其政不嚴

而治其所因者本也

定本四海之內上無是以二字移是以二字在聖人之教不肅而成上

文義更順今依石臺本如此

父子之道天性也君臣之義也父母生之續莫大
焉君親臨之厚莫重焉
故不愛其親而愛它人者謂之悖德不敬其親
而敬它人者謂之悖禮以順則逆民無則焉不
在於善而皆在於凶德雖得之君子不貴也

事親者居上不驕為下不亂在醜不爭居上而

驕則亡為下而亂則刑在醜而爭則兵三者不

除雖日用三牲之養猶為不孝也

五刑章第十一

子曰五刑之屬三千而罪莫大於不孝要君者無

上非聖人者無法非孝者無親此大亂之道也

廣要道章第十二

子曰教民親愛莫善於孝教民禮順莫善於

悌移風易俗莫善於樂安上治民莫善於禮

禮者敬而已矣故敬其父則子悅敬其兄則弟

維
隆慶二年歲次戊辰三月辛亥朔越四日
甲寅直隸楊州府江都縣在城界平坊居
住祭主孝男宋秀芽伏緣陶氏
先考宋公淳先姚氏孺人陶氏奄逝以來朱
卜墳塋夙夜憂思不遑所厝擇此高原來
去朝迎此山明水秀龍磐虎踞悌巳出備錢
財買列永真鄉民人陳忠墓地一方南兆
長一十二步東西潤一十二步左青龍右
白虎前朱雀後玄武分辟四域丘丞墓伯
道路將軍齊整阡陌致使千年萬載永無
殞咎若遠此地府主吏自當其咎安葵
之後永保子孫旺相
帝使者女青律令給付
先考宋公淳姚陶氏收執右券給付

宋　淳　并妻買地券

作者生卒年不詳。此作楷法
精到，布局工穩，秀勁內剛。縱
二十三厘米，橫二十二厘米。

傅 山 逍遥游

逍遥游

土堂大佛陶之南呵凍

北冥有魚其名爲鯤鯤之大不知其幾千里也化而爲鳥其名爲鵬鵬之背不知其幾千里也怒而飛其翼若垂天之雲是鳥也海運則將徙於南冥南冥者天池也齊諧者志怪者也諧之言曰鵬之徙於南冥也水擊三千里摶扶搖而上者九萬里去以六月息者也野馬也塵埃也生物之以息相吹也天之蒼蒼其正色邪其遠而無所至極邪其視下也亦若是則已矣且夫水之積也不厚則負大舟也無力覆杯水於坳堂之上則芥爲之舟置杯焉則膠水淺而舟大也風之積也不厚則其負大翼

也無力故九萬里則風斯在下矣而後乃今培風背負青天而莫之夭閼者而後乃

今將圖南蜩與鷽鳩笑之曰我決起而飛搶榆枋時則不至控於地而已矣奚以之

九萬里而南為適莽蒼者三飡而反腹猶果然適百里者宿舂糧適千里者三

月聚糧之二蟲又何知小知不及大知小年不及大年奚以知其然也朝菌不知晦朔

姑不知春秋此小年也楚之南有冥靈者以五百歲為春五百歲為秋上古有大椿者

以八千歲為春八千歲為秋而彭祖乃今以久特聞眾人匹之不亦悲乎湯之問棘也是已窮

髮之北有冥海者天池也有魚焉其廣數千里未有知其修者其名為鯤有鳥焉其名為

鵬背若太山翼若垂天之雲摶扶搖羊角而上者九萬里絕雲氣負青天然後圖南且適

南冥也斥鴳笑之曰彼且奚適也我騰躍而上不過數仞而下翱翔蓬蒿之間此亦飛之至也而

彼且奚適也此小大之辯也故夫知效一官行比一鄉德合一君而徵一國者其自視也亦若此矣

而宋榮子猶然笑之且舉世而譽之而不加勸舉世而非之而不加沮定乎內外之分辯乎榮

辱之境斯已矣彼其於世未數數然也雖然猶有未樹也夫列子御風而行泠然善也旬

有五日而後反彼於致福者未數、朕也此雖免乎猶有所待者世若夫乘天地之正

而御六氣之辯以遊無窮者彼且惡乎待乎故曰至人無己神人無功聖人無名堯讓天

下於許由曰日月出矣而爝火不息其於光也不亦難乎時雨降矣而猶浸灌其於澤也

勞乎夫子立而天下治而我猶尸之吾自視缺然請致天下許由曰子治天下天下既已治也而

我猶代子吾將為名乎名者實之賓也吾將為賓乎鷦鷯巢於深林不過一枝偃鼠

歙河不過滿腹歸休乎君子予無所用天下為庖人雖不治庖尸祝不越樽俎而代之矣

肩吾問於連叔曰吾聞言於接輿大而無當進而不返吾驚怖其言猶河漢而無極也

大有逕庭不近人情焉連叔曰其言謂何哉曰藐姑射之山有神人居焉肌膚若冰雪淖

約若處子不食五穀吸風飲露乘雲氣御飛龍而遊乎四海之外其神凝使物不疵

癘而年穀熟吾以是狂而不信也連叔曰瞽者無以與乎文章之觀聾者無以與乎

鍾鼓之聲豈唯形骸有龍首哉夫知亦有之是其言也猶時女也之人也之德也將礴

礴萬物以為一世蘄乎亂孰弊弊焉以天下為事之人也物莫之傷大浸稽天而不溺大

旱金石流土山焦而不熱是其塵垢秕穅將猶陶鑄堯舜者孰肯以物為事宋人

資章甫而適諸越越人斷髮文身無所用之堯治天下之民平海內之政往見四子

藐姑射之山汾水之陽窅然喪其天下焉惠子謂莊子曰魏王遺我大瓠之種我樹之成

而實五石以盛水漿其堅不能自舉也剖之以為瓢則瓠落無所容非不呺然大也吾為

其無用而掊之莊子曰夫子固拙於用大矣宋人有善為不龜手之藥者世世以洴澼絖

為事客聞之請買其方百金聚族而謀曰我世世為洴澼絖不過數金今一朝而鬻技

百金請與之客得之以說吳王越有難吳王使之將冬與越人水戰大敗越人裂地而

封之能不龜手一也或以封或不免於洴澼絖則所用之異也今子有五石之瓠何不慮以

為大樽而浮乎江湖而憂其瓠落無所容則夫子猶有蓬之心也夫惠子謂莊

子曰吾有大樹人謂之樗其大本擁腫而不中繩墨其小枝卷曲而不中規矩立之塗

匠者不顧今之子言大而無用眾所同去也莊子曰子獨不見夫狸狌乎卑身而伏

以候敖者東西跳梁不避高下中於機辟死於罔罟今夫斄牛其大若垂天之雲此

能為大矣而不能執鼠今子有大樹患其無用何不樹之於無何有之鄉廣莫之

野彷徨乎無為其側逍遙乎寢臥其下不夭斤斧物無害者無所可用安所

困苦哉

逍遙古作消搖黃繞復云消者如陽動而冰消雖耗也不竭其本搖

者如舟行而水摇雖動也不傷其內遊於世若是惟體道者能之

僑僑山書

尊善男子善女人發阿耨多羅三藐三菩提心云何應住云何降伏

其心佛言善哉善哉須菩提如汝所說如來善護念諸菩薩善

付囑諸菩薩汝今諦聽當為汝說善男子善女人發阿耨多羅三

藐三菩提心應如是住如是降伏其心唯然世尊願樂欲聞佛告

須菩提諸菩薩摩訶薩應如是降伏其心所有一切眾生之類

若卵生若胎生若溼生若化生若有色若無色若有想若無想若

傅　山　金剛經

此作爲紙本册頁，氣息安静，用筆精到，古意盎然，從首至

尾，無一懈怠處，是傅山小楷精品之一。私人藏。每頁縱二十九點

五厘米，横十三厘米。

非有想非無想我皆令入無餘涅槃而滅度之如是滅度無量無數

無邊眾生實無眾生得滅度者何以故須菩提若菩薩有我相

人相眾生相壽者相即非菩薩復次須菩提菩薩於法應無所

住行於布施所謂不住色布施不住聲香味觸法布施須菩提菩薩

應如是布施不住於相何以故若菩薩不住相布施其福德不可思量

須菩提於意云何東方虛空可思量不不也世尊須菩提南西北方四維

上下虛空可思量不不也世尊須菩提菩薩無住相布施福德亦復

如是不可思量須菩提菩薩但應如所教住須菩提於意云何可以

身相見如來不不也世尊不可以身相得見如來何以故如來所說身

相即非身相佛告須菩提凡所有相皆是虛妄若見諸相非相即

見如來須菩提白佛言世尊頗有眾生得聞如是言說章句生實

信不佛告須菩提莫作是說如來滅後後五百歲有持戒修福者

何以故是福德即非福德性是故如来說福德多若復有人於此經中受

持迺至四句偈等為他人説其福勝彼何以故須菩提一切諸佛及諸

佛阿耨多羅三藐三菩提法皆従此經出須菩提所謂佛法者即非

佛法須菩提扵意云何須陀洹能作是念我得須陀洹果不須菩提

言不也世尊何以故須陀洹名為入流而無所入不入色聲香味觸法

是名須陀洹須菩提扵意云何斯陀含能作是念我得斯陀含果不

摩訶薩應如是生清淨心不應住色生心不應住聲香味觸法生

心應無所住而生其心須菩提譬如有人身如須彌山王於意云何是

身為大不須菩提言甚大世尊何以故佛說非身是名大身須菩

提如恒河中所有沙數如是沙等恒河於意云何是諸恒河沙寧

為多不須菩提言甚多世尊但諸恒河尚多無數何況其沙須

菩提我今實言告汝若有善男子善女人以七寶滿爾所恒河沙數

如來不不也世尊不可以三十二相得見如來何以故如來說三十二相即
是非相是名三十二相須菩提若有善男子善女人以恒河沙等身
命希施若復有人於此經中迺至受持四句偈等為他人說其福
甚多爾時須菩提聞說是經深解義趣涕淚悲泣而白佛言希
有世尊佛說如是甚深經典我從昔來所得慧眼未曾得聞如是之
經世尊若復有人得聞是經信心清淨即生實相當知是人成就

第一希有功德世尊是實相者即是非相是故如來說名實相世
尊我今得聞如是經典信解受持不足為難若當來世後五百歲
其有眾生得聞是經信解受持是人即為第一希有何以故是人
無我相無人相無眾生相無壽者相所以者何我相即是非相人相
眾生相壽者相即是非相何以故離一切諸相即名諸佛佛告須菩
提如是如是若復有人得聞是經不驚不怖不畏當知是人甚為

言汝于来世當得作佛號釋迦牟尼何以故如來者即諸法如義若有人言
如來得阿耨多羅三藐三菩提須菩提實無有法佛得阿耨多羅
三藐三菩提須菩提如來所得阿耨多羅三藐三菩提於是中無實無
虛是故如來說一切法皆是佛法須菩提所言一切法者即非一切法是故名
一切法須菩提譬如人身長大須菩提言世尊如來說人身長大即為非大身
是名大身須菩提菩薩亦如是若作是言我當滅度無量衆生即不名

提於意云何若有人滿三千大千世界七寶以用布施是人以是因緣得福多不如是世尊此人以是因緣得福甚多須菩提若福德有實如來不說得福德多以福德無故如來說得福德多須菩提於意云何佛可以具足色身見不不也世尊如來不應以具足色身見何以故如來說具足色身即非具足色身是名具足色身須菩提於意以故如來說諸相見不不也世尊如來不應以具足諸相見何云何如來可以具足諸相見不不也世尊如來不應以具足諸相見何

子弟女人發菩提心者持於此經迺至四句偈等受持讀誦為人演說

其福勝彼云何為人演說不取於相如如不動何以故　一切有為法

如夢幻泡影　如露亦如電　應作如是觀　佛說是經已長老須

菩提及諸比丘比丘尼優婆塞優婆夷一切世間天人阿脩羅聞佛所說

皆大歡喜信受奉行

金剛般若波羅蜜經終

般若無盡藏陀羅尼

南無薄迦伐帝　薄利若　波羅蜜多曳　怛姪他　唵　紇利地

利室利　戍嚕知　三蜜栗知　佛社曳莎訶

金剛心陀羅尼

唵　烏倫泥　娑婆訶

補闕陀羅尼

南無喝囉怛那哆囉夜耶　佉囉佉囉　摩囉摩囉

虎囉吽　賀賀　蘇怛拏　吽　潑抹拏　娑婆訶

普迴向陀羅尼

唵　娑摩囉婆摩囉　弭麼曩薩縛訶　摩訶斫迦囉縛吽

乙未

佛成道日書起再日告終是為第十二卷與

景傑居士兄發心持誦

不夜山

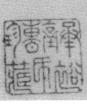

圖書在版編目（ＣＩＰ）數據

歷代小楷精粹. 明代卷 / 李明桓編著. —— 上海：
上海書畫出版社，2017.1
ISBN 978-7-5479-1332-1

Ⅰ.①歷… Ⅱ.①李… Ⅲ.①楷書 - 法書 - 作品集 -
中國 - 明代 Ⅳ.①J292.33

中國版本圖書館CIP數據核字（2016）第213961號

歷代小楷精粹·明代卷

李明桓 編著

責任編輯	朱艷萍　楊少峰
審　讀	沈培方　曹瑞鋒
資料整理	陸嘉磊　賈煜玲　李陽
特約校對	張姣
裝幀設計	品悦文化
技術編輯	顧杰
出版發行	上海世紀出版集團
	⑨ 上海書畫出版社
地　址	上海市延安西路593號 200050
網　址	www.ewen.co
	www.shshuhua.co
E-mail	shcpph@163.com
製　版	杭州立飛圖文製作有限公司
印　刷	浙江新華印刷技術有限公司
經　銷	各地新華書店
開　本	889×1194　1/12
印　張	8.66
版　次	2017年1月第1版　2017年8月第2次印刷
書　號	ISBN 978-7-5479-1332-1
定　價	75.00圓

若有印刷、裝訂質量問題，請與承印廠聯係